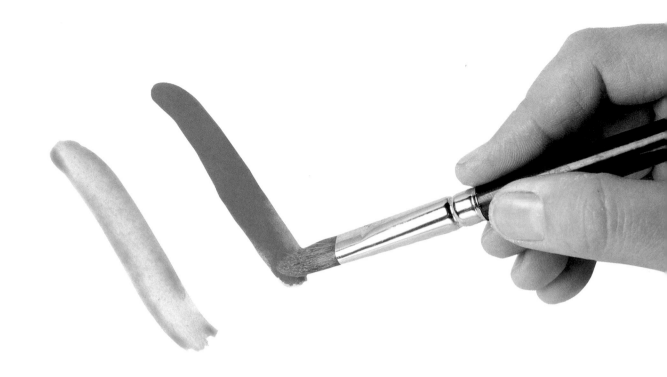

不透明水彩

Mercedes Braunstein 著

林瓊娟 譯

繪 畫 入 門 系 列

不透明水彩

目 錄

不透明水彩初探

不透明水彩顏料可以輕鬆地用水稀釋，它和透明水彩顏料類似，但顏色較不透明。

在初學不透明水彩時並不需要太多工具，一些基本的顏料、一塊畫板、幾枝實用的畫筆以及調色用的水。接著逐步練習不同筆法的運用、如何調色與上色，以及斟酌顏料的用量（用量不多就會產生半透明效果，若很濃稠則完全不透明）。

不透明水彩的繪畫效果會讓人很有成就感，因為畫法不難而且效果顯著。只要發揮想像力和持續不斷的練習，不透明水彩所能產生的效果是不會讓我們失望的。

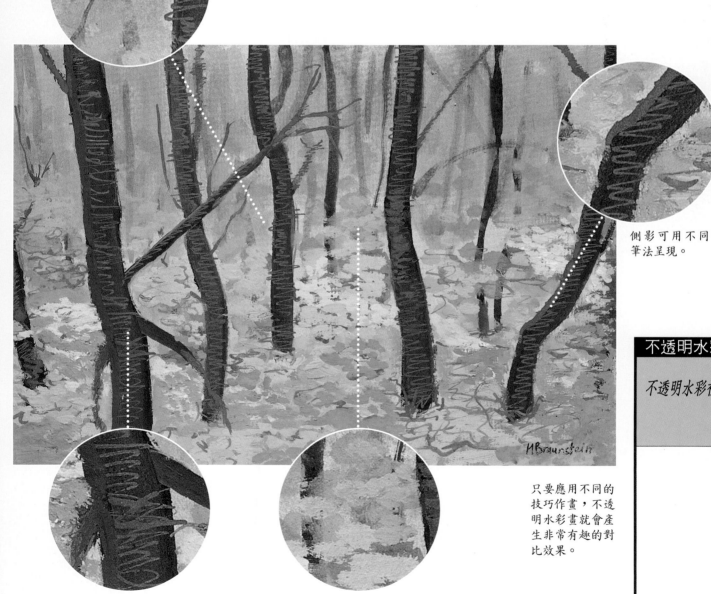

H.Braunstein

側影可用不同筆法呈現。

不透明水彩

不透明水彩初探

只要應用不同的技巧作畫，不透明水彩畫就會產生非常有趣的對比效果。

不透明水彩的顏色看起來比較厚重。

不透明水彩可應用於平版畫。

基本材料

除了顏料之外，我們還要準備紙、水及輔助的補充材料，這些在作畫過程中都派得上用場。

Guache 與 Tempera

由於這種水彩畫的顏料效果較不具透明感，因此，我們可以用粉彩紙來作畫。

Guache（不透明水彩）與 Tempera（蛋彩畫），這兩種名詞分別起源於不同的歷史背景，但都可以廣義的稱為「不透明水彩」。儘管如此，一些知名的顏料廠牌還是會把這兩種領域的產品同時在標籤的說明中做介紹。

包裝分級

一般初學者作畫時用的是塊狀的色餅，而專業畫家所用顏料是以軟管包裝，容量大約是 20ml。若是白色顏料，也會有 55ml 的軟管包裝。另外有一種罐裝顏料則是分成很多種容量，最普遍的是 50ml，但有些廠牌從 20ml 到一公升的桶裝規格都找得到。

畫紙選擇

紙張最重要的就是能耐得住顏料的濕度與用量。正式作畫時的紙張適合用密度為 $160 \sim 240 g/m^2$ 的紙，打草稿時，我們可以隨意選用一般圖畫紙、壁報紙或包裝紙、卡紙、木板或紙板即可。

另外，便條紙、活頁紙及大開的紙張也很適用。長度約 40 公分的畫架是初學時較適當的尺寸。

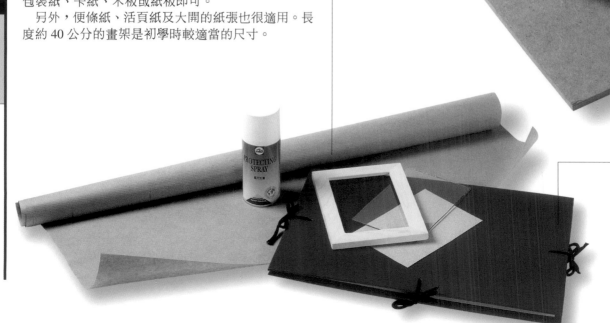

水

　　水是不透明水彩作畫時所不可缺少的，可以用來調色及清洗用具。最好準備兩個盛水容器，一個用來清洗畫筆，另一個裝乾淨的水，且不時要更換成新的水以保持顏料的乾淨。

作畫工具

　　傳統的繪畫工具就是畫筆。在畫這類型的水彩畫時，就像畫透明水彩畫一樣，得用軟毛的畫筆。但是有另一種油畫專用的畫筆，對我們來說會非常有用。我們需要一枝細一點的、適合勾勒細部的圓頭筆，一枝筆尖較粗一些的圓頭筆，再加上一枝平筆跟一枝中等尺寸的榛形筆。不透明水彩可運用的工具十分多樣，我們可利用手、海綿、棉花棒及刮板等。

每幅畫作的特色可看出畫者使用的畫筆筆毛軟硬程度及其習慣的作畫方式。

其他輔助工具

　　我們特別要準備阿拉伯膠及牛膽汁，因為這兩種媒介劑對於不透明水彩顏料有多重輔助性。另外，我們可以利用畫夾來暫時保存剛完成的作品，並且在作品與作品之間利用直紋紙來保護每幅作品，但最好的保存方法是將作品鑲在畫框中。

如何用色

不透明水彩用的顏料具有容易調色的特性，因此只需要一些現成的顏料就可以開始利用這種特性來作畫。

顏料成分

不透明水彩所使用的顏料，色彩相當濃密，由粉狀色料所製成，溶劑是可作為黏合劑的阿拉伯膠（約占顏料比例的 30%），也可以用糊精（化學成分）替代。其中添加的甘油（占 5%）則作為增塑劑及潤濕劑。另外，也有部分顏料是加入濃縮的成分如硫酸鋇，或者原本就欠缺的色料，如含有白堊的物質。

紅橙色

橙色

黃橙色

黃色

白色

黃褐色

紅褐色

深棕色

黃褐色是較暗沉的黃色，而紅褐色是較暗沉的紅色，深棕色是較活潑的「黑色」，對作畫者來說這些顏色都是很實用的色彩。

4

暖色系、寒色系及濁色系

我們所謂的暖色系是黃色、橙色、紅色等；濁色系則是指黃褐色、紅褐色、深褐色。寒色系是藍色、綠色、紫色。

所需的顏色

我們只需要一些現成的顏料就可以調配出作畫時所要用到的顏色，這幾種現成的顏色就是：黃色，橙色，黃橙色，紅橙色，紅色，紫色，深藍色，藍綠色，淡綠色，鮮綠色，黃褐色，紅褐色，深棕色，黑色以及白色。

要如何用色

現成的顏料通常很少是可以直接用的，就如同我們所看到的，必須加水才能調製出適當的濃淡度。

淡綠色

鮮綠色

藍綠色

紅色

深藍色

建議

黑色很適合單獨直接上色，千萬不要拿來調色，因為它會讓顏色變得既暗沉又髒。

紫色

黑色

繪畫小常識

使用軟管裝的顏料時，通常是直接將顏料擠在調色盤上。

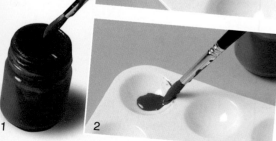

1　2

使用罐裝顏料時：1. 先用乾淨的畫筆取出一些。
2. 將筆上的顏料沾在調色盤上。

如何用色

不透明水彩的顏料一般有塊狀、軟管裝以及罐裝的包裝。專業畫家習慣用軟管裝的顏料在八開大小的紙張上作畫，而在較大的畫紙上則使用罐裝顏料。

塊狀顏料。這類顏料較常為初學者使用。使用方式相當簡單，用一枝乾淨的畫筆沾取顏料加水溶解後，直接在畫布上色即可。

管裝顏料。毫無疑問地，這種包裝最能維持顏料的乾淨，因為管口的設計能防止管內裝的顏色沾染到其他顏色。使用時，只要將我們所需要的使用量擠在調色盤或厚紙板上即可。

罐裝顏料。譬如說我們想畫海報時，因為會需要用到大量的顏色，就必須使用罐裝顏料。每次從罐裝容器中取出顏料時，必須用乾淨的畫筆沾取，不然顏料就會漸漸變髒。

色彩的濃淡

用乾淨的畫筆沾水。

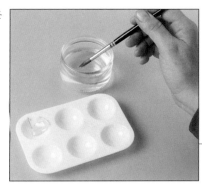

將水擠在調色盤的一格。

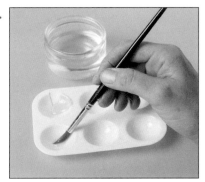

用同一枝畫筆沾取顏料。

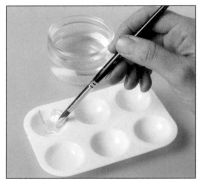

不透明水彩

不透明水彩初探

色彩的濃淡

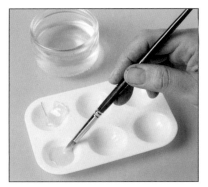

把筆上沾的顏料與之前調色盤中的水均勻混合後即可上色。

　　我們可利用畫筆來調和顏色的濃淡。顏料遇水即溶解,若加很多水則會產生較透明的效果,水少的話顏色就會顯得厚重。

水分的控制

　　若能淡化畫上乾燥的小色塊,畫作將顯得更加柔和。每幅作品都需要適當地添加水來調色,過程中水分的控制相當重要。經由練習後水與顏料比例的概念就會較清楚,也就是說,顏料該加多少水才會得到理想的濃淡色調。

顏料的不透明性

　　不透明水彩最顯著的特性就是它的不透明性。適量的水,能讓顏料變得輕盈沒有厚度,利用這種顏料畫出來的作品較沒有光澤,覆蓋性較佳。因此,就可以利用這種特性讓我們作畫時能更順手。當淺色顏料加上少許的水,就可將深色的顏料遮蓋住,包括黑色。隨著我們增加多一點水,色彩就會愈顯現出半透明狀態,而這些常識都是在開始作畫時就應該知道的。

上色不宜過厚

　　如果直接取用從管中擠出或罐中取出的顏料而不與水調和,一旦乾了之後就很容易有裂痕。

半透明感

　　水的添加能使顏料的層次感更顯透明,如果以此與透明水彩畫的明亮度來比較,不透明水彩的顏色較淡,色調也較暗並具半透明感。

顏料剛沾濕時,色澤會很漂亮,但是要小心,如果沾了太多顏料且水分的比例不夠,顏料乾了之後就會產生裂痕。

6

材料的保存

　　學習畫畫一開始就應該養成良好的習慣來適當地保存作畫用的工具與顏料。

　　畫筆。可以直接在水桶中，用大量的水清洗，若可能的話，在水龍頭下沖洗直到乾淨為止，不要有顏色殘留。

　　乾掉顏料的再利用。一罐因為沒有蓋上蓋子而乾掉的顏料可再復原，我們只要倒一點水、再蓋好蓋子，幾個小時後顏料就會復原。軟管裝的顏料乾了要復原較費工夫，因此，我們在每次使用完顏料後要記得把蓋子轉緊。

罐裝顏料很容易變乾。

用過的畫筆再沾顏色前要用大量的水清洗乾淨。

加入適當的水，切勿多於顏料的分量。

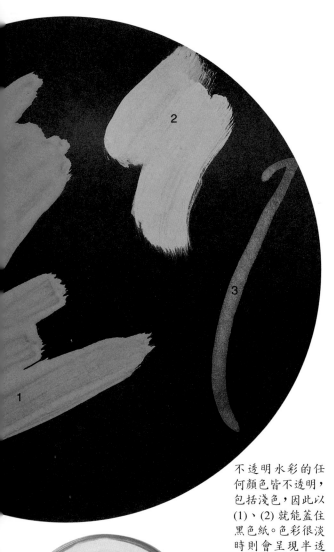

不透明水彩的任何顏色皆不透明，包括淺色，因此以(1)、(2)就能蓋住黑色紙。色彩很淡時則會呈現半透明感(3)。

為了要能夠完全把管口蓋緊，可以用吸水紙或浸濕的布把管口邊緣擦乾淨。

幾個小時後顏料就會復原。

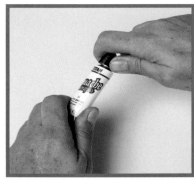

為避免管狀顏料乾掉，在擠出所需的顏料後就要把管口蓋緊。

顏料用量的準備

　　作畫前要先預備好所需的顏料用量，如果所需的量很多，就用大的調色盤，如果很少，就用一個小調色盤。

蓋子沒蓋緊會全部乾掉。

7

畫筆的使用

畫細部的
握筆方式。

如何握筆

畫細節部分時，握筆點在金屬箍的部分，這樣才能掌控對細部的描繪。相反地，若我們握在離筆尖遠一點的地方，在金屬箍的末端或筆身的一半，那我們畫的線條就可涵蓋較廣的範圍。

在開始練習筆法時要學習區分每一筆劃所要呈現的效果，並且要能熟練地控制水分的用量，才能準確地呈現想要表達的效果。

小號圓形筆尖的畫筆可畫細部線條。

中號圓形筆尖的畫筆可畫較粗的線條。

作畫時的試色，可以在另一張紙上用畫筆畫上調好的顏色。

筆毛的尺寸及外形

圓形筆尖的榛形筆與扁平狀的平筆可畫出粗細不同的線條，筆毛的尺寸、厚度與外形能讓作品的可能性無限擴張。

下筆與收筆

我們可自由決定畫線的起點與終點。這個過程可以是直線、曲線或是較隨性的線條，我們可以結合手腕的移動方向來試驗線條的各種可能性。

用榛形筆窄的部分可以畫出較細的線條。

用榛形筆寬的部分可以畫出寬的線條。

不透明水彩

不透明水彩初探

畫筆的使用

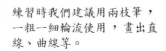

練習時我們建議用兩枝筆，一粗一細輪流使用，畫出直線、曲線等。

草圖與輪廓線

單獨畫線條與畫整體輪廓用的是不同的筆法，草圖的定義是以肯定而不含糊的筆法勾勒物體的輪廓線。

在表現物體的分量時，下筆的方向是很重要的。

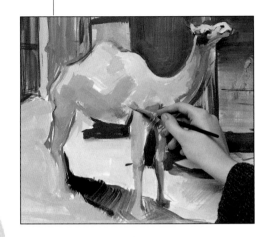

用同一色調表現的運動鞋，布朗斯坦 (M. Braunstein) 的作品。

一筆一筆的畫

在一個區塊上色時，要從一頭畫到另一頭，盡量不要讓畫過的部分留白。同時，也要讓紙張保持顏料的原始顏色。

畫筆的承重

畫筆所能承載的重量，以我們可以一次畫完但又不掉顏料的用量為限，經由練習後就會知道線條的長度到哪裡，顏色就會開始變淡。

試著用濃淡不同的水彩顏料在紙上作畫來觀察不同的覆蓋效果。

每枝畫筆所能承載的顏料用量及水分都不同，我們可以個別作實驗了解每一種筆的效果。

繪畫小常識

基底材的紋理

在一般的塗色練習中，我們可以利用不同紋路的小紙片來作試驗，用瀝乾的畫筆沾取少量的顏料塗繪在紙上，會產生一些特殊的紋理，而試驗的結果運用在作畫時會產生非常特殊的效果。

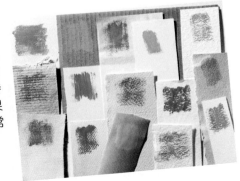

不透明水彩

不透明水彩初探

畫筆的使用

9

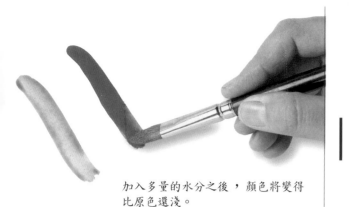

色　調

所有色調的產生都是透過顏料加水或添加白色顏料而得。

加入多量的水分之後，顏色將變得比原色還淺。

顏料加水

添加的水分多於顏料本身的量就會產生淺色調。這樣的色調畫在白紙上所呈現的半透明感，會比水分加得少的深色調來得更顯著。

色彩的特質

每種色調都是由特定的色彩所調和而成。當我們把置於調色盤上的顏料塗在畫紙上時，就可以更清楚地發現各種色調不同的特性。

白色使色調變淺

除了加入較多的水分會使色調變淺外。另外，加入白色顏料也是讓色調由深暗變淺亮的方法。

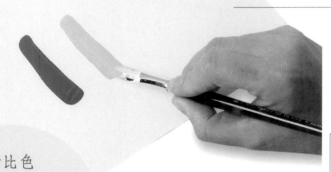

色彩漸層

由同一種顏色中我們可以調和衍生出多種半透明或不透明的色調。我們可以在調色盤上配製出所要呈現的對比色及光線與物體所產生的亮、暗面。

對比色

深色調會出現在軟管裝、罐裝及受潮後的塊狀顏料中。一般色調的特性主要是表現顏色間的深淺對比。

添加白色顏料及些許的水之後，顏色將變淺而且較為不透明。

若是在畫布上作畫時，不透明水彩的畫質及色彩對比度將變得更加立體。

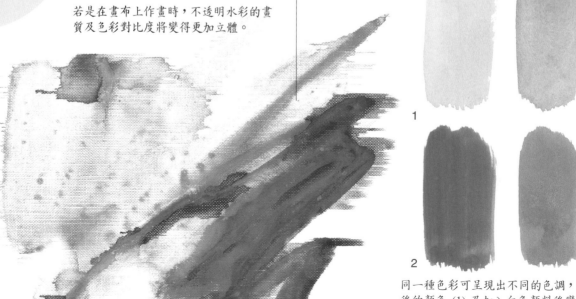

1

2

同一種色彩可呈現出不同的色調，稀釋後的顏色 (1) 及加入白色顏料後變得較不透明 (2) 二者之間產生有趣的對比。

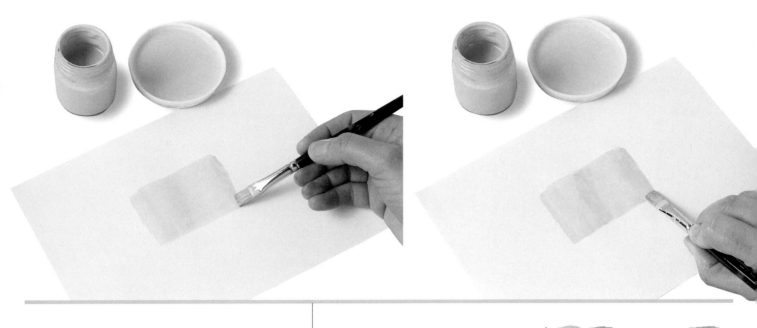

均勻上色

若我們想要在畫紙上覆蓋一層均勻的顏色作為底色，在第一層的塗繪時應依水平方向由左至右上色，並待其顏料乾後，再依垂直方向由上而下覆蓋其上均勻上色。

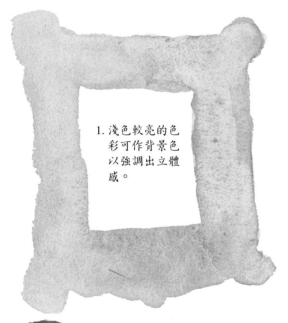

1. 淺色較亮的色彩可作背景色以強調出立體感。

1

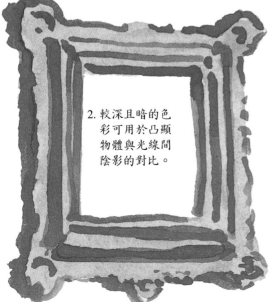

2. 較深且暗的色彩可用於凸顯物體與光線間陰影的對比。

2

色　階

色階是由一種色調漸次產生另一種色調的色彩變化過程。可由顏料加水稀釋或均勻地摻入白色顏料後在畫紙上呈現出來。

1. 將稀釋前後的二種色調並列 (a)。讓二色接合，先畫深色，畫筆沾些水後再畫上另一淺色 (b)。

2. 將二種深色系的顏色並列，其中較明亮的顏色為添加白色顏料所調和出來的 (a)。首先自較暗色畫起，以仍帶水分的畫筆沾上一些白色顏料，繼續延伸畫出漸層 (b)。

3. 在有色的畫布上練習漸層，用稀釋均勻的顏料所呈現的效果如 (a)，或使用白色顏料所調和出來較無光澤的色彩 (b)。

1

a　　　　b

2
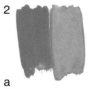
a　　　　b

3
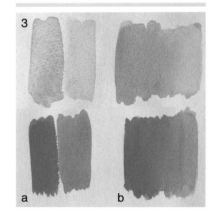
a　　　　b

色彩重疊效果

若要調出較深的色調，我們可藉由色彩重疊的方式達成，待第一層的顏料乾了之後再上第二層。因顏料具半透明感，才能呈現這樣的效果。

1. 半透明的淺色調。
2. 方框內色調較深，這是使用色彩重複上色的方式，待第一層的顏色乾了之後再上第二層。
3. 直接上色所呈現的效果，可做上圖的對照。

1
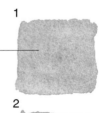

2

3

色　調

11

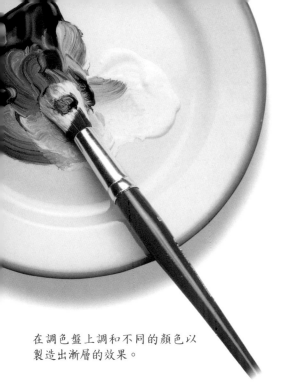

色彩漸層

色彩漸層可呈現出單一顏色的延續感，藉由調和幾種不同的顏料而成為有順序感的過程，由明亮至暗沉，反之則由暗沉至明亮。

在調色盤上調和不同的顏色以製造出漸層的效果。

1. 色域中各個顏色是依色彩的透明度排列而成，也就是說，色階由深到淺，可逐步加水變化而成。

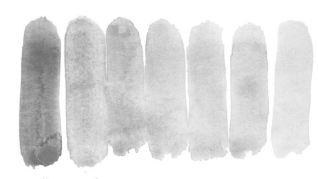

色彩在逐步添加大量的白色顏料後會變得愈不透明。大致並列之後，再加上視覺混合的差異程度，色彩的漸層度可變得更高或更低。

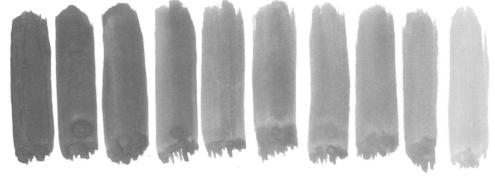

這幅人像作品是由深棕色加白色繪製而成，也就是利用色彩漸層的效果所呈現的作品。

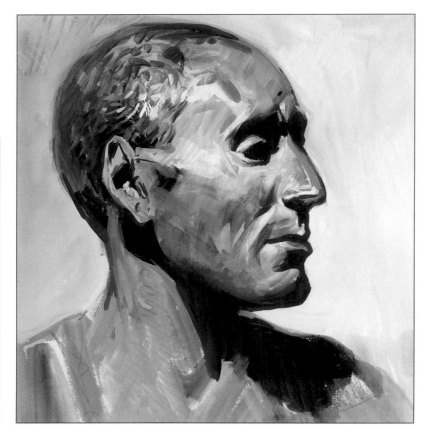

不透明水彩的漸層

如果我們以水分多寡來逐步稀釋顏料，最後就能調製出一個半透明的色域；這些顏色若依序排列即可產生漸層的效果。若和白色顏料調和，依序排列後也會得到另一種不透明的漸層效果。

色域

顏色的特性或所屬色調可藉著由淺至深或由深至淺的顏色排列而呈現；藉此我們也可以看到各種色彩結合而成的一種色域，這些效果端看我們所添加的水分多寡或是所添加的白色顏料的量而定。

色彩間的漸層調和

假如在單純的色彩漸層之外，還希望看到色彩能由淺到深或者是由深到淺排列，我們就必須逐步調和二種色調，並避免色彩間的斷層或遺漏，如此才能順利調配出不同顏色結合而成的漸層效果。

桃紅色的透明漸層可從較飽和的顏料慢慢地增加水分，然後逐漸畫在畫紙上，色彩也逐漸由深色慢慢地變成淺色。

如果作畫過程太快，二種相互重疊的顏色會因為太過濕潤而混合在一起。

色彩漸層的實際應用

漸層色彩在進行調和的過程中可依視覺效果的角度來著手混合。由淺色系逐漸過渡到深色系，這是最基本的技法。

實際上，具透明感的漸層色彩在進行調和的時候，首先得準備一點顏料，在開始畫第一條線時，就用畫筆沾水將顏料推衍到下一筆劃，連續重複直到整個區塊完成調和後的漸層效果。

而不透明漸層色系的混合，則需先準備深色顏料作為第一色調，之後逐漸地增加白色顏料的用量，使之慢慢變得較淺，在顏料還有濕潤度時，接著重疊上色，並快速地增加少許白色顏料在上一個色調中，連續重複此動作，最後即可完成漸層的效果。當顏料仍在濕潤狀態時，我們用一枝乾淨的畫筆來做調色，由淺至深（這樣一般得到的是淺色系的顏色漸層）或由深至淺（這樣一般得到的是深色系的顏色漸層）。

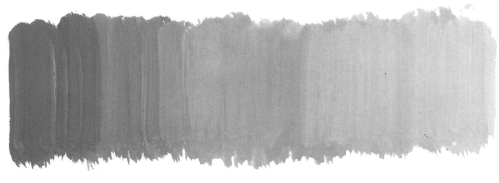

這是一種藍色混合白色而產生不透明的漸層效果。

畫紙上的效果

不管是單色或多色的色彩漸層，加水調和的透明漸層效果或加白色顏料調和的不透明色系，都可在畫紙上一一呈現。

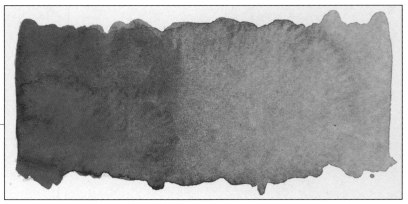

繪製具透明感的色彩漸層時，會因為顏料的半透明性而看到畫紙的顏色。

經由白色顏料調和而產生的不透明漸層，其中最深的顏色把原本畫紙的顏色完全覆蓋掉，因此畫紙的顏色和漸層中的較淺色系會產生非常強烈的對比。

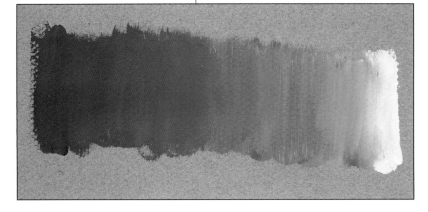

修飾與留白

為了讓畫者製造半透明感，在淡化或調色的過程中，不透明水彩具有可以任意修改或調整效果的特性。同時，也給予畫者更多修飾、留白或保持現況的選擇性。

顏料未乾前是可以作修改的。

畫作未乾

畫作的顏料未乾前會因為畫紙的吸收而降低色彩度。接著，在顏料完全變乾前快速地用一枝乾淨的畫筆沾水來將顏色淡化。以這種方式重複多次的操作，即使是再深的顏色最後也會呈現出淺色的效果。

首先用吸水性強的紙來吸取原本所上的顏色及其水分。

畫作已乾

顏料乾了之後就可以用任何顏色完全地覆蓋過去，不論是加淺色或是深色。但要注意被覆蓋掉的顏色表面必須平滑、細緻且不能太厚，才不至於最後有裂紋產生。因此，我們可以利用顆粒較細的砂紙或者是小刀來處理要上色的區域。用一種顏色來覆蓋另一種顏色是可行的，但前提是底層的顏料必須是乾的，這樣被覆蓋的顏色和之後加的顏色才不會互相混色。

接著用乾淨的畫筆沾取水分來淡化原本的顏色。

再去除一次原本所上的顏色及其水分，整個著色區域的色調會比先前更加地淺。

預留空白

一般作畫的原則是最好避免有修改的動作發生。但是有幾種替代的方式,可以正確地保留紙張的著色區域以及避免往後的修改,以下是幾種常用的方法:

紙膠帶對於線形的留白是非常有用的,可用於貼出作品間的界線。

留白膠則專門用於細節部分的留白。

紙板則適用於任何形狀的切割,且同時能保護到未著色的區域。

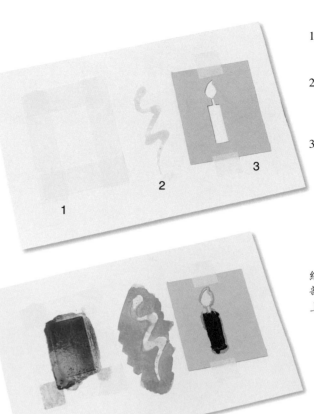

1. 這些線條部分是利用紙膠帶來做預留。
2. 留白膠能夠很妥善地預留要留白的細部區域。
3. 紙板是保護未著色部分很有用的工具。

如果不需強調筆劃的順序或方向,我們就能利用其他顏色來覆蓋已經完全乾掉的顏色,而不會造成相互的混色。

注意事項

去除留白時要小心且仔細,首先要注意的是確認顏料及畫紙是完全乾的。在撕取黏在作品上的紙膠帶時必須小心地依照其方向來撕,直到完全撕下來為止。用手指從一端慢慢地捲著撕,同時也要確認紙板和顏料之間沒有任何黏住的情況,如果有黏住的情況,可用美工刀小心地將紙板和顏料分開。

紙板預留的空白部分就是我們要上色的部分。

或許我們需要另一種顏色塗在原本乾掉的顏色上,也就是說第二層的顏料將底層的顏料完全蓋住。

去除留白區域後而保留的部分就是我們要畫的圖形。

如果作品周圍的邊界沒有預先用紙板做保留,最後再撕掉,這作品的邊線看起來就不會方正。

紙膠帶是用來保留任何作品的邊界非常理想的工具,但是畫紙的品質必須是可以耐受紙膠帶的黏貼及撕取的,也就是說,必須具有相當的光澤和堅固性,以免撕下紙膠帶時造成畫紙受損。

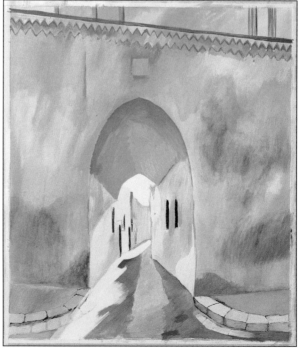

不透明水彩是一種非常具有可塑性的媒材，能創造出許多不同形式的作品和多樣的風格，除了在某些美術館能得見大師的作品外，一般是不容易找到此類畫作的。這種水彩畫同時也被視為一種另類的畫法，而出自大師之筆後，色彩的變化上就會產生不可思議的效果。

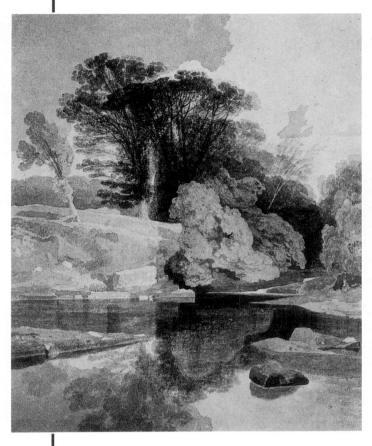

畫家費倫 (Miquel Ferrón) 利用噴色器，創造出非常寫實的風格。

此類水彩畫可創造出具透明和半透明感的作品，也能呈現另一種灰暗不透明的畫感。如卡特曼 (John Sell Cotman) 的作品，陰暗的池塘。

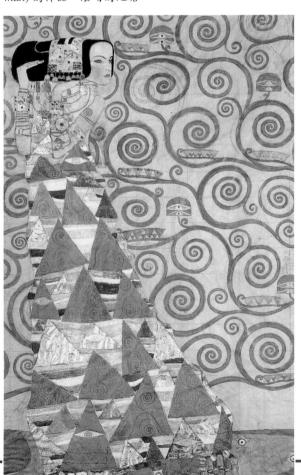

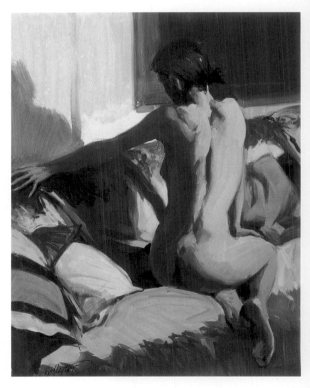

透過添加白色顏料，畫作也可以變成一幅灰暗色調的水彩畫，巴耶斯達 (Vicenç Ballestar) 將此技巧應用於裸體畫像上。

克林姆 (Gustav Klimt) 的作品，結合了各種顏色與水彩畫技巧而成。

如何調色

了解色彩的基本理論和混合顏料的比例，將有助於我們從事調色練習。不透明水彩畫色彩鮮豔明亮，可以很容易地從現有的一些顏料中，混合調配出多種純淨明亮的顏色。

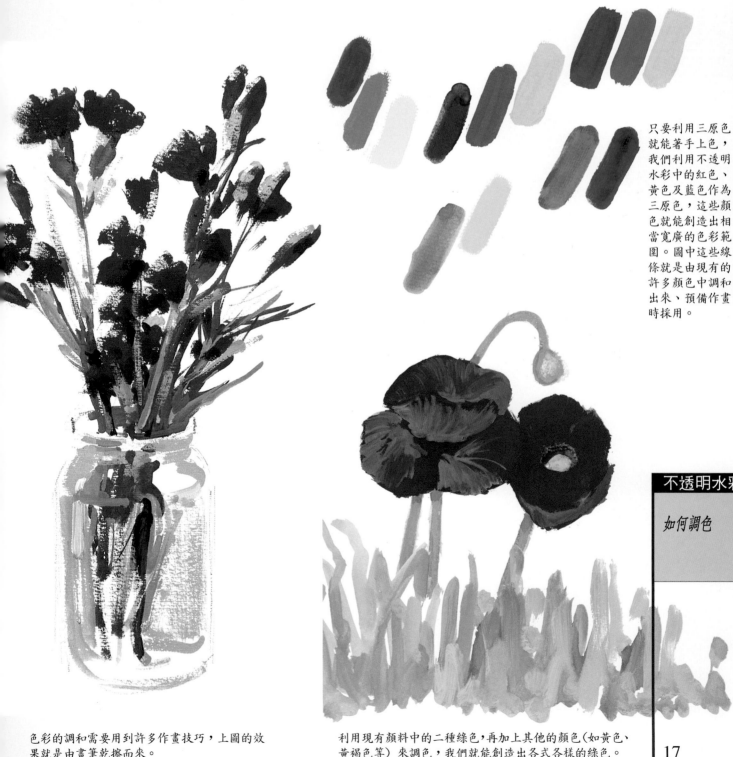

只要利用三原色就能著手上色，我們利用不透明水彩中的紅色、黃色及藍色作為三原色，這些顏色就能創造出相當寬廣的色彩範圍。圖中這些線條就是由現有的許多顏色中調和出來、預備作畫時採用。

色彩的調和需要用到許多作畫技巧，上圖的效果就是由畫筆乾擦而來。

利用現有顏料中的二種綠色，再加上其他的顏色（如黃色、黃褐色等）來調色，我們就能創造出各式各樣的綠色。

兩色混合

調色需要用到許多技巧。我們可預先在草稿紙上調整，並排列出色彩所能衍生的範圍與漸層效果來作為上色的依據。

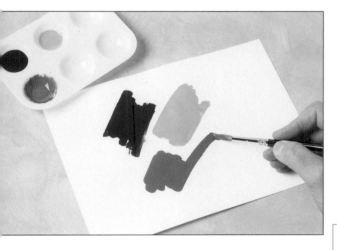

在調色盤上調色

直接在調色盤上調和兩種顏色可以混合出一個均勻的顏色，同時我們也能調配出我們所需要的顏色。

在調色盤上調色之後再作畫於畫紙上。

色彩重疊

利用乾中濕的技巧可創造出色彩重疊的效果。第二層的顏色應該具有半透明感，才能在上色後透出底層的顏色。為了達到最好的效果，被覆蓋的色層必須完全是乾的，但是在此情況下，兩種顏色的重疊會導致色調顯得比較灰暗些。

乾擦法

利用乾擦法會產生不同的視覺效果：用乾的畫筆沾少許顏色直接上色於乾的顏色上。

在完全乾掉的藍色上塗上一層淡淡的橙色會產生另一種混合的效果。用畫筆在橙色上畫上兩筆，與藍色混合後的橙色就會變得髒些 (1)。如果只是輕輕地一筆掃過，橙色看起來還是非常乾淨 (2)。

量多取勝

二色混合後的顏色會傾向於其中用量較多的顏色。

多量的淺綠色和少許的藍色調和後將產生碧綠色；相反地，多量的藍色加少許的淺綠色則會產生藍綠色。

直接在畫紙上做調色

我們可以利用水直接在畫紙上調色，如果水分控制得當，顏色就會變得更加明亮；除此之外，變化多端的效果是其最吸引人的特性之一。

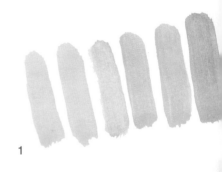

1

2

淺綠色和半透明的藍色 (1) 或是不透明的藍色 (2) 依不同比例漸進式的混合後，所得到的漸層效果將會介於兩種顏色之間。

用乾的畫筆沾一些黃色塗在藍色上就會產生黃綠色的視覺效果。

不透明水彩

如何調色

兩色混合

2

1

18

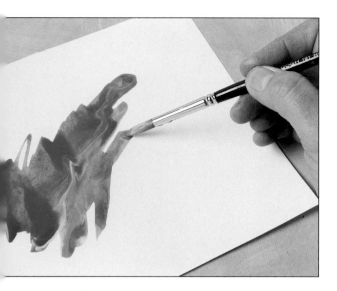

顏色與平面的關係

有一種很簡單的上色方法是在呈現物體的平面角度時,將同色系的顏色在調色盤上做混色或重疊上色。

我們可以用五種顏色來表現盒子的立體感,用兩種顏色來畫葉子。

圖為混色的效果,綠與藍都可以直接沾水在畫紙上混合。

3

4

5

6

練習:分布在藍與綠之間柔和的顏色漸層中沒有強烈對比色,因此,我們可以創造出一個透明感的綠色漸層(由深至淺),同時,若以相反的順序(由淺至深)將藍色重疊上色 (5);或藉著綠、藍色不透明的特性,在顏料尚濕時用畫筆或手指來混色所成的效果 (6)。

將綠與藍不同的色階效果並列在白紙上,分成透明 (3) 與不透明 (4),或是在有色畫紙上 (7),可看出不同的顏色漸層。

色階及顏色漸層

以漸進方式調配二種顏色就能產生色階,利用水的多寡來決定最後的顏色是變成透明或更加灰暗,同時也要注意顏料的濃度要能夠覆蓋住畫紙的顏色,但勿使顏料濃度過稠而產生皸裂現象。

如何調色

兩色混合

層次感

兩色混合可因加水的比例不同,而產生透明及不透明的兩種顏色漸層。

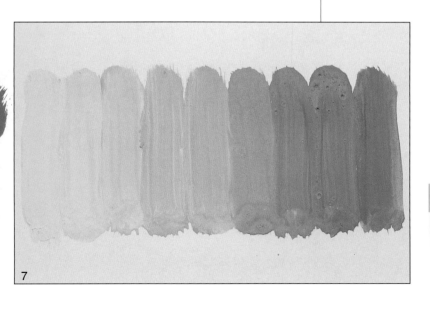

7

色彩理論

利用三原色以不同的比例兩兩相混合，我們會得到一系列二次色和三次色的混色效果，這些色彩可以作為色彩理論的基本根據。

黃色（原色）

紅色（原色）

藍色（原色）

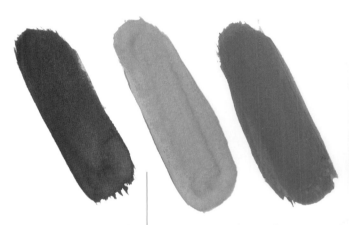

橙色（二次色）　　　綠色（二次色）　　　紫色（二次色）

三原色

我們選擇不透明水彩中與色彩理論中的三原色紅色、黃色、藍色相似的色彩，來作為色彩混合練習的基礎。

如何衡量分量

一般畫家在調色時是直接一點顏色加一點顏色的去混合出他們想要的顏色。而我們為了調配出二次色，調色時以目測的方式用畫筆沾取等量的顏料；三次色則是以3：1的比例分量來混合。

二次色

當我們以等比例混合兩個原色後就會產生所謂的二次色，分別是黃色加紅色變成橙色、黃色加藍色變成綠色、紅色加藍色則是紫色。

更多色彩

在二次色與三次色之間以1：1與3：1的比例下去混色將會產生 9 種顏色，但若我們要細分的話，可分為三個色階：黃—橙—紅；紅—紫—藍；藍—綠—黃。

為了要調配出二次色與三次色，我們將兩種原色兩兩在調色盤混合，直到混合出一個均勻的顏色。

黃橙色	紅橙色	紅紫色	藍紫色	黃綠色	藍綠色
（三次色）	（三次色）	（三次色）	（三次色）	（三次色）	（三次色）

三次色

當我們以 3：1 的比例兩兩混合三原色後，就會得到六個三次色：黃色與紅色 3：1 產生黃橙色、黃色與紅色 1：3 產生紅橙色，紅色與藍色 3：1 產生紅紫色、紅色與藍色 1：3 產生藍紫色，黃色與藍色 3：1 產生黃綠色、黃色與藍色 1：3 產生藍綠色。

為了準備好更多像暖色系的中黃色、橙色和紅橙色及寒色系的紫色、群青色及淺綠色、深綠色等現成的顏色，我們可以擴大前述色彩的範圍。

改變兩個原色的混合比例可製造出三種依序排列的色階。

依序將這些色彩排成色相環後，使我們更能了解顏色間的相互關係。

現成的顏色

以現成的顏色可調出更多的色彩，中黃色、橙色和紅橙色都是現成的顏色，屬於暖色系；紫色、群青色、淺綠色和深綠色則屬於寒色系。

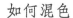

不透明水彩

如何調色

色彩理論

21

三色混合

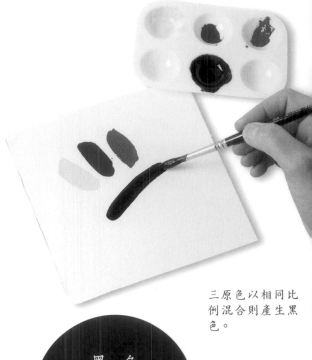

接下來的內容會介紹三色混合的畫法，並解釋如何從三原色製造出黑色和其他色。

三原色以相同比例混合則產生黑色。

三色混合應用

我們可以多加利用以三原色調和衍生出的一些中間色，像黃褐色、紅褐色及棕黑色。黃褐色是由多量的黃色配上少量的紅色以及一點點的藍色；而像泥土色的紅褐色則是需要混合等量的黃色及紅色再加上一點點的藍色；另外有一種棕黑色是非常深的褐色，需要混合等量的紅色與藍色及少量的黃色。

黑色

理論上，黑色是由等量的三原色：黃色、紅色和藍色混合而成。

中間色

如果我們將三原色以不同比例一次混合時會產生什麼顏色呢？結果會是一些暗淡的顏色，我們稱之為中間色。

利用不同比例的三原色可以調出下列三種中間色：1.黃褐色、2.紅褐色、3.棕黑色。

1　　　　2　　　　3

白色的用法

當三原色愈純正，混合之後的顏色效果愈佳。但很多混合之後的中間色都是深色系，因此，為了使色彩效果變明亮，我們可以添加白色顏料加以調色。所以我們也可以利用白色顏料調配出這些中間色系的色階。

準備三個現成的顏色：土黃色、焦黃色、焦褐色，作為比較三原色所調製出的顏色，可清楚地看見顏料所創造的最佳調色效果。

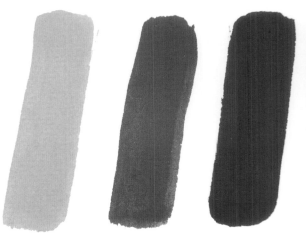

黃褐色　　　　　紅褐色　　　　　棕黑色

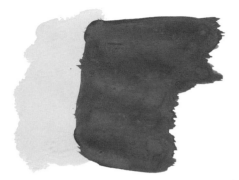 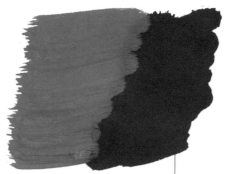 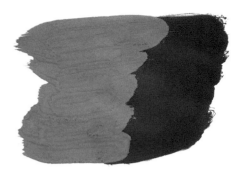

黃色（原色）和紫色（二次色）創造
出一組互補色。

藍色（原色）和橙色（二次色）
是另一組互補色。

紅色（原色）和綠色（二次色）是第
三組互補色。

互補色

同樣地，我們也可以用不同比例的互補色來調製出
中間色。什麼是互補色？就是在顏色中相互的對比顏
色，有三組基本的互補色（對比色）：黃色（原色）與
紫色（二次色）、橙色（二次色）與藍色（原色）、紅
色（原色）與綠色（二次色）。

由三原色創造出
透明且被稀釋的
中間色。

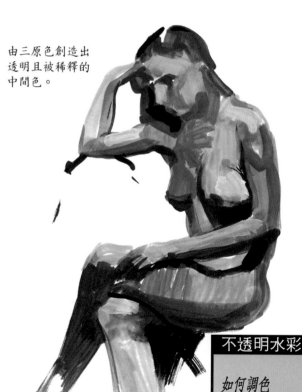

三原色衍生出不
透明的中間色，
以少量的水調
和，可以畫出一
道薄薄且具有覆
蓋力的色塊。

以暖色系的中
間色完成的速
成稿。

不透明水彩

如何調色

三色混合

23

認識顏色

除了三原色之外也準備其他幾種現成的顏色，就可以開始練習用調色盤調出完美的色彩。

分配順序

能夠輕鬆地完成好作品的畫家通常都有這些好習慣：事先準備所要使用的調色盤、擬定好調色的位置、預留顏料所加入的空間及適合的順序等。

將顏色依序置於調色盤上以方便取用，暖色系：黃色、橙色、紅色和褐色由淺至深排放。將這些色與寒色系的藍和綠色色域劃分清楚。白色用量最多，黑色與其他顏色分開，放在最旁邊。

暖色系顏料依序置於調色盤上，這裡分為兩組：基礎色（黃色、橙色、紅橙色和紅色）與中間色（黃褐色、紅褐色、棕黑色），中間以白色來作為區隔。

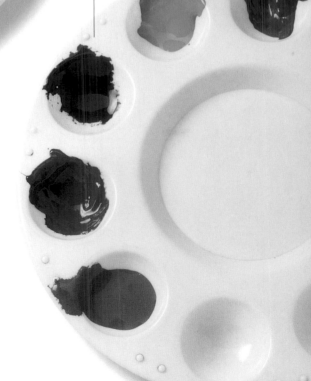

寒色系顏料依序置於調色盤上，紫色、藍色及綠色（最淡的排在前面、深色的排在後面）。黑色應該和其他顏色分開，放在最旁邊。

色彩特性

使用現成的顏色來調色是不受約束的，可任意決定用什麼色來做調色，因為總會有一種最適合的顏色，可將所要求的色彩毫無困難地調出來。

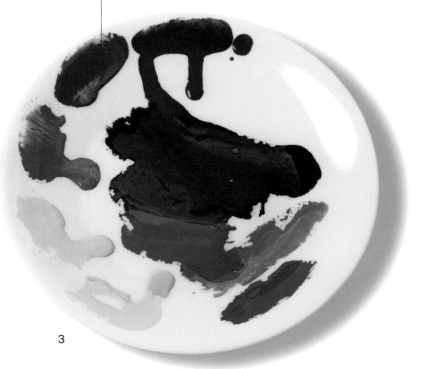

暖色系調色盤

我們可以用黃色、橙色、紅橙色、紅色和白色來練習調色，用一個簡單的盤子即可當調色盤，所有在調色盤上呈現的顏色都會很清楚明晰。根據色彩理論可得知任兩色相混合的結果。首先，我們先研究所準備的現成顏色，中黃色是黃色加上一些紅色。但事實上也可以再加一些紅橙色。橙色直接作為三次色。紅橙色看起來甚至要比二次色中的紅色更為明亮。

寒色系調色盤

在另一個調色盤上我們練習寒色系的調色，我們準備好兩種三次色：紅紫色和藍綠色，以及與黃綠色、鮮綠色等截然不同的淺綠色。其他的藍色、綠色和紫色都可以做這樣的混色。此外，當我們將這些混合的顏色加入白色後都會使顏色變亮。

使顏色變深

如果想讓暖色系的效果變得深些，我們可以利用其中的深色。例如橙色加紅或粉紅，或者就如我們所看到的，添加任何一種中間色。但建議從少量的藍色來練習加深顏色。

1. 在調色盤上我們用純正的暖色顏料來調色，加入白色後的豐富的色彩效果是令人意想不到的。
2. 在寒色系顏料上做相同的動作，加入白色以使顏色變亮。
3. 同時，我們練習如何加非常少量的藍色來使暖色系變暗。

調色盤上的多種可能性

　　現在我們用三種中間色來練習：黃褐色、紅褐色、棕黑色。我們要記得，在先後混合兩種顏色時，其效果會較接近後加的顏色。若其中一色或兩色都是中間色的話，結果會產生另一種中間色。重要的是我們必須熟悉調色的結果及建立所謂的中間色色階。

1. 混合黃褐色和藍色。
2. 若加多一點黃褐色及一點藍色就會產生灰色。
3. 相反地，藍色加一些黃褐色則會產生暖色系的灰色。

把少許紅褐色加在都是原色的調色盤上，就會產生美麗如巧克力顏色的色階。

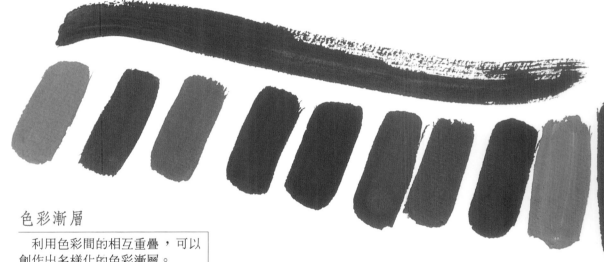

色彩漸層

　　利用色彩間的相互重疊，可以創作出多樣化的色彩漸層。

不透明水彩

如何調色

認識顏色

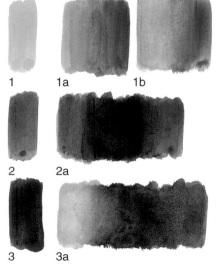

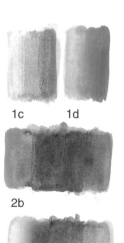

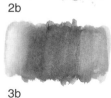

1. 黃褐色及紅褐色的顏色漸層 (a)；黃褐色與棕黑色的顏色漸層 (b)。
2. 紅褐色與棕黑色的顏色漸層。
3. 黃褐色、棕黑色與紅褐色的漸層中，我們將白色加在 1a、1b、2a 及 3a 上，就會得到 1c、1d、2b 及 3b。

26

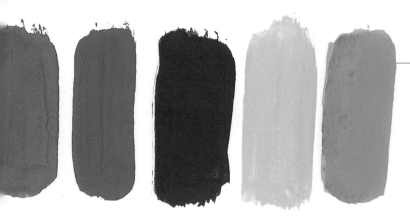

我們可以用製造出來的中間色加在黃色、中黃色、黃橙色、紅橙色、紅色、紅紫色、藍色、藍綠色、淺綠色與鮮綠色等色彩中做實驗。我們可加入少許的黃褐色在調色盤上排列的每一種顏色裡。褐色看來像是髒髒的黃色。同樣地，我們用紅褐色做一樣的實驗，結果依舊證明它就像是一種髒髒的紅色。最後，我們以棕黑色做實驗，加上去之後讓顏色變得暗淡許多，因此在調色時的用量只需一點點。

這些是我們要用來與黃褐色、紅褐色與棕黑色混合所用的顏色：暖色系（黃色、黃橙色、紅橙色、橙色、紅色）與寒色系（紫色、藍色、藍紫色、淺綠色及深綠色）。

這是少許黃褐色與調色盤中的基礎色混合後所產生的效果。

我們應該知道的

以特定的比例做出的混色會給我們很大的啟發。即使調色的比例已經是剛剛好的，我們通常會需要再加更多白色顏料下去。

棕黑色會使顏色變深很多，因此只要加一點點在現成的顏色中，就會得到美麗的灰色系色彩。

我們的目的

調色時，我們最終的目的就是盡量表現出所有可利用的顏色，製造顏色漸層的範本時，建議由淺色至深色排列為佳。

所添加的顏色

從作畫的實物中我們要選擇將來調色會需要用到的白色、黃褐色和紅橙色，並不斷調和直到出現所想要的實物的顏色。

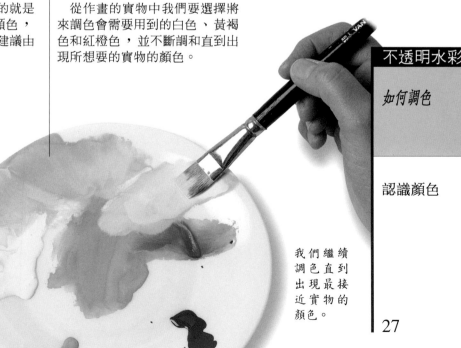

透過對實物的觀察可以了解物體本身的色彩屬性。接著，我們再決定利用何種顏色來做調色。

不透明水彩

如何調色

認識顏色

我們繼續調色直到出現最接近實物的顏色。

27

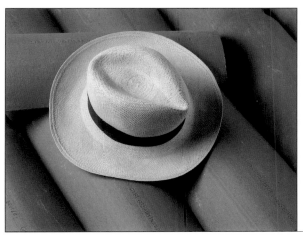

如何作畫

用兩種同一色調的顏色，從最簡單的物體開始畫起。並利用我們自己所熟悉的最合適的技巧，以便順暢地開始作畫。

根據這個實物，我們計畫以最少的技巧來呈現一幅令人印象深刻的作品。

實物及創作

不透明水彩隱含了藝術的無限創意。我們可練習只用兩種顏色創作出簡單的作品，一種可用來表現光線的暖色系顏色——深黃色，另一種是寒色系，用來表現陰影。

實物及草圖

從創作的靈感開始以簡單的線條來勾勒起草，這些線條落筆的位置不只要準確地畫出實物的輪廓，也必須詳細繪製出光線與陰影的預設區域。

關聯性的作畫過程

在這個階段裡，我們利用兩種黃色調與白色混合，以便表現光與影的對比及帽沿的光照位置；用不透明的藍色加上白色顏料來整體呈現帽身與帽沿的陰影效果。底色則是用濕的顏料重疊在乾的顏料之上。要避免黃與藍的混色，因為混色結果所產生的綠色會破壞這兩種對比色所要表達的效果。

草圖是根據所要畫的主題來下筆。

只要用兩種不相混的顏色及一些色調，我們就可以創造有趣的色彩組合。圖為布朗斯坦的作品。

為畫底色，要依紙紋的方向以便下筆。

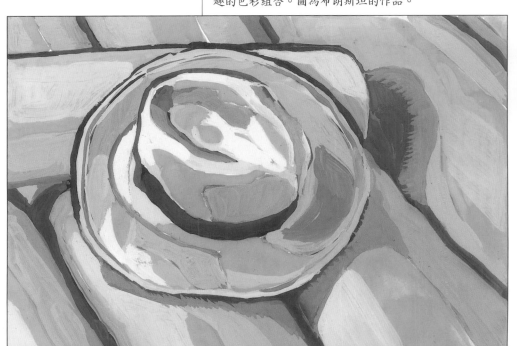

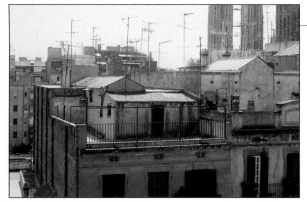

我們將此景色納入主題。

一連串的慣例

　　我們依畫的主題來決定用紙，起草的筆劃下筆要淺，使用的顏色效果要能夠凸顯出主題特色，再依調色盤上預備好的色彩開始作畫。上第一次色時可採用稀釋過的顏料，以便顏色能充分地附著在紙上。這樣的方法會產生半透明的效果，並同時做好打底的工作，以便在顏料完全乾後不需再做潤色修飾。隨著畫上第一層底色後，用色將會愈來愈重。最後的細節部分需要精細的筆觸，用來描繪光線的盡頭或用極深的顏色以覆蓋住陰影的邊界。

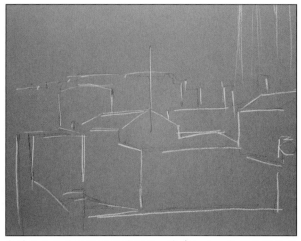

底層的上色是比較淡與透明的，儘管如此，當我們調製天空的顏色時，就算加很多白色，也會呈現出一樣的不透光效果。

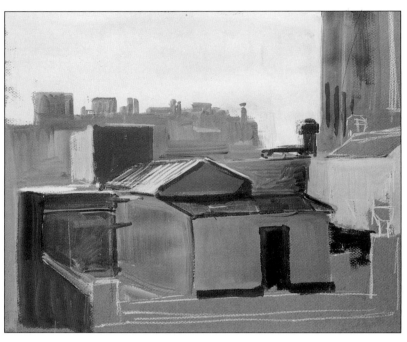

接下來的著色呈愈來愈不透明狀，因此有些平面還必須重疊上色才行。

選紙取向

　　畫紙可安放在我們覺得作畫最順手的地方，或者可以依實際需要，把它旋轉到最方便作畫的方向。

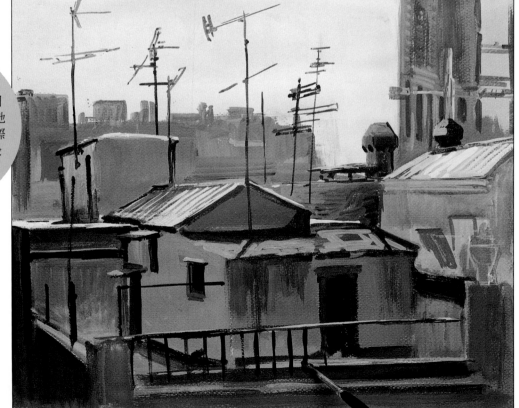

隨著作畫的步驟進行，我們可以用不同線條或深色顏料來表現陰影，同時，以不同的筆法及淺色顏料或色調來捕捉光線。此後應該仿照這樣的方式作畫。

不透明水彩

如何調色

如何作畫

實用的建議

隨著作畫的進行，隨時會有一些小問題產生，有很多解決方法是值得學習的，以便於我們能適時地排除困難，例如：運筆方式、不同工具的使用程序以及媒介劑的使用。

如何清理顏色

很多時候，我們會無意識地用髒的筆沾取顏料。若我們沒有清理這樣的混色，當我們再次從瓶中取顏料時就會弄髒顏色。為了避免這種狀況，用乾淨的筆沾上我們不要的顏色，再以吸水紙拭去。

沾有藍色的髒畫筆會弄髒再從瓶中沾取的綠色顏料。

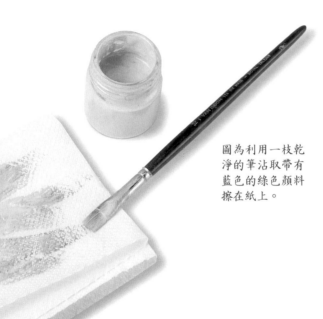

圖為利用一枝乾淨的筆沾取帶有藍色的綠色顏料擦在紙上。

特殊斑點

可用棉花、紙張等作畫工具來製造一些特殊的小斑點 (1)。當我們發揮點想像力就會發現新的工具及其效用 (2)、(3)、(4)。

1. 指印、皺紋紙、海綿、繩子等工具和其所留下的印記。

媒介劑的運用

不透明水彩是一種適合在任何表面作畫的媒材。可依照各種情況使用不同的媒介劑。舉例來說，牛膽汁可以不經稀釋直接用在有點黏或髒的紙上，或加在顏料中以增加它的黏度。如果畫紙有過多的細孔，牛膽汁加在顏料中，可避免太過稀釋的顏料會被快速吸收。牛膽汁也可以增加亮度，使畫作達到透明的效果。但是，使用過量則畫作的顏料容易產生裂痕，所以也可以改用阿拉伯膠來增加亮度及顏色的透明度，阿拉伯膠的另一種功能是作為在細部作畫時添加的媒介劑。

牛膽汁在吸收力粗紋理的水彩紙畫時，較濃的顏量多的顏料會完分布在所有凸起的間隔裡。但用時，在中等紋路上牛膽汁會使紙以伸展。

牛膽汁可避免太過釋的顏料被快速收。

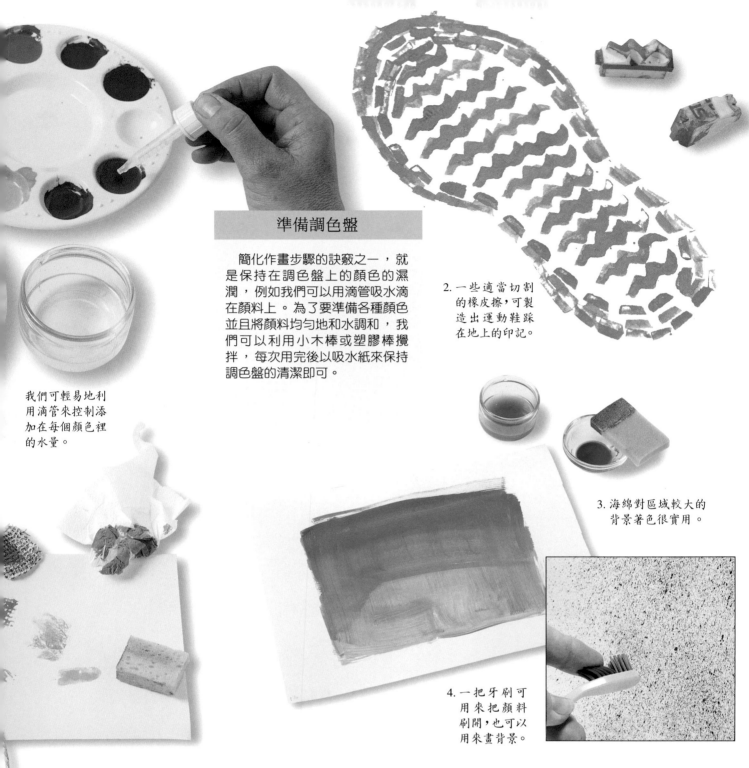

準備調色盤

簡化作畫步驟的訣竅之一，就是保持在調色盤上的顏色的濕潤，例如我們可以用滴管吸水滴在顏料上。為了要準備各種顏色並且將顏料均勻地和水調和，我們可以利用小木棒或塑膠棒攪拌，每次用完後以吸水紙來保持調色盤的清潔即可。

我們可輕易地利用滴管來控制添加在每個顏色裡的水量。

2. 一些適當切割的橡皮擦，可製造出運動鞋踩在地上的印記。

3. 海綿對區域較大的背景著色很實用。

4. 一把牙刷可用來把顏料刷開，也可以用來畫背景。

一些膽汁在吸收力強但品質不好的紙上會使顏料很容易上色，光澤也較乾淨。

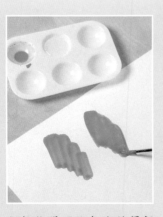

阿拉伯膠可均勻地稀釋顏色，避免過早風乾，並使得顏色產生光澤。

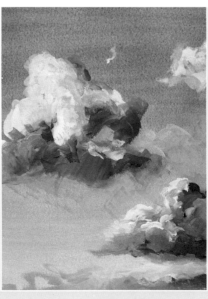

在某些色調上加上阿拉伯膠，可以讓雲呈現更輕薄的效果。

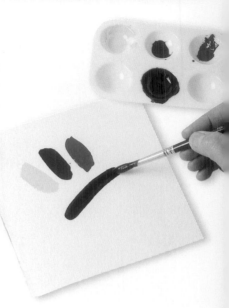

不透明感：這是不透明水彩最顯著的特性，也就是說其作畫顏料可覆蓋所使用的任何一種顏色，包括淺色可覆蓋在深色上。隨著顏料的稀釋便呈現半透明狀。

三原色：色彩理論中的三原色分別是黃色、紅色與藍色。

二次色：三原色中任兩色等量混合的結果，分別是黃色加紅色變成橙色；紅色加藍色變成紫色；黃色加藍色則是綠色。

水彩畫：顏色摻水稀釋，每稀釋一次就會產生深淺不同的顏色，我們也可以利用這種原理以單一顏色來創作單色畫。

水墨畫：通常指的是運用單一顏色，並依顏色本身的深淺色調來作畫。

色　調：色彩的品質。單純使用不作任何稀釋所產生的顏色會較深，如果想要顏色看起來淺一點，可以加水稀釋或添加白色。

平塗法：即將顏色均勻地著色在基底材上，而所上的顏色均勻一致，沒有突兀的色塊。

色　階：使用同一色顏料並逐次增加水的比例。同樣地，逐次減少水的分量也可得到相同的效果。

漸　層：顏色自深至淺排列，而且沒有遺漏任何中間色彩。

混　色：直接將所需的顏料沾濕於調色盤上，用水稀釋，用畫筆調和。

濕中濕技法：趁畫紙上色彩的水分未乾之前，以另一稀釋的色彩著色於上。

乾中濕技法：即將顏色層層重疊，但必須等上一層顏色完全乾後再疊上顏色。這種技法會些微覆蓋住上一層的顏色，而呈現出半透明的混色效果。

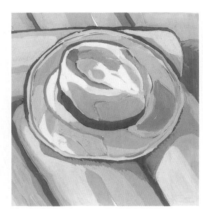

三次色：由任兩種原色以 3：1 的比例混合產生的 6 種三次色，分別為黃橙色、紅橙色、紅紫色、藍紫色、黃綠色及藍綠色。

中間色：相近的一種或多種的現有色彩做混合。

32

普羅藝術叢書

彩繪人生，為生命留下繽紛記憶！

拿起畫筆，創作一點都不難！

—— 普羅藝術叢書

畫藝百科系列・畫藝大全系列

讓您輕鬆揮灑，恣意寫生！

畫藝百科系列（入門篇）

油　畫	風景畫	人體解剖	畫花世界
噴　畫	粉彩畫	繪畫色彩學	如何畫素描
人體畫	海景畫	色鉛筆	繪畫入門
水彩畫	動物畫	建築之美	光與影的祕密
肖像畫	靜物畫	創意水彩	名畫臨摹

畫　藝　大　全　系　列

色　彩	噴　畫	肖像畫
油　畫	構　圖	粉彩畫
素　描	人體畫	風景畫
透　視	水彩畫	

全系列精裝彩印，內容實用生動
　　翻譯名家精譯，專業畫家校訂
　　　　是國內最佳的藝術創作指南

邀請國內創作者共同編著
學習藝術創作的入門好書

三民美術普及本系列
（適合各種程度）

水彩畫　黃進龍／編著

版　畫　李延祥／編著

素　描　楊賢傑／編著

油　畫　馮承芝、莊元薰／編著

國　畫　林仁傑、江正吉、侯清地／編著

網路書店位址　http://www.sanmin.com.tw

　Ⓒ　不透明水彩

著作人　Mercedes Braunstein
譯　者　林瓊娟
發行人　劉振強
著作財
產權人　三民書局股份有限公司
　　　　臺北市復興北路386號
發行所　三民書局股份有限公司
　　　　地址／臺北市復興北路386號
　　　　電話／(02)25006600
　　　　郵撥／0009998-5
印刷所　三民書局股份有限公司
門市部　復北店／臺北市復興北路386號
　　　　重南店／臺北市重慶南路一段61號
初版一刷　2004年1月
編　號　S 941140
基本定價　參元貳角
行政院新聞局登記證局版臺業字第〇二〇〇號

有著作權，不准侵害

4710660280105